# 魏晋唐小楷

《魏晋唐小楷》由魏、晋、唐書法名家傳世精品小楷編撰成輯，内含三國鍾繇作品《薦季直表》《墓田丙舍帖》，東晋王羲之代表作《黄庭經》《樂毅論》，唐虞世南《破邪論序》，歐陽詢《般若波羅蜜多心經》，褚遂良《靈寶經》等，篇篇均爲小楷藝術的巔峰之作。

小楷爲楷體之小字，創始于三國魏時的鍾繇，成熟于兩晋，完備于隋唐并發展至今。中國古代的正式文書，凡寫經、詩文、抄書、題跋、尺牘等，皆以小楷書寫。清錢泳《書學》云：『工書者不能小楷，不能稱書家。』史上的狀元、翰林及無數名家，小楷盡皆精妙。蘇軾説：『書法當自小楷出。』今天的好習書畫者，更是必修小楷。小楷字帖甚多，傳世的墨拓中，以晋唐小楷的聲名最爲顯赫。《魏晋唐小楷》集結幾大名家的傳世小楷，供書法愛好者鍾煉筆力，領略書法藝術的精微與無窮意韵，裨益終身。

鍾繇薦關內侯季直表
臣繇言臣自遭遇先帝忝列
腹心爰自建安之初王師破賊
關東時年荒穀貴郡縣殘

鍾繇薦關內侯季直表

臣繇言臣自遭遇先帝忝列

腹心爰自建安之初王師破賊

關東時年荒穀貴郡縣殘

毀三軍餽饟朝不及夕先帝
神略奇計委任得人深山窮谷
民獻米豆道路不絕遂使強
敵喪膽我衆作氣旬月之間廓

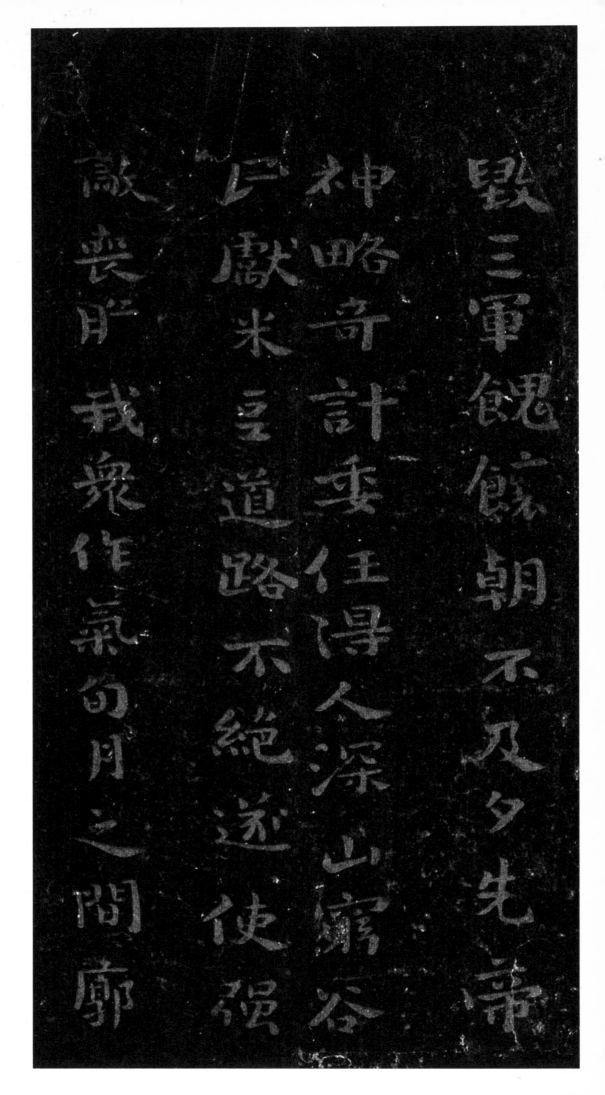

清蟻聚當時實用故山陽太守

關內侯季直之策尅期成事

不差豪髮先帝賞以封爵授

以劇郡今直罷任旅食許下

素爲廉吏衣食不充臣愚欲
望聖德録其舊勳矜其老
困復俾一州俾圖報効直
力氣尚壯必能夙夜保養人

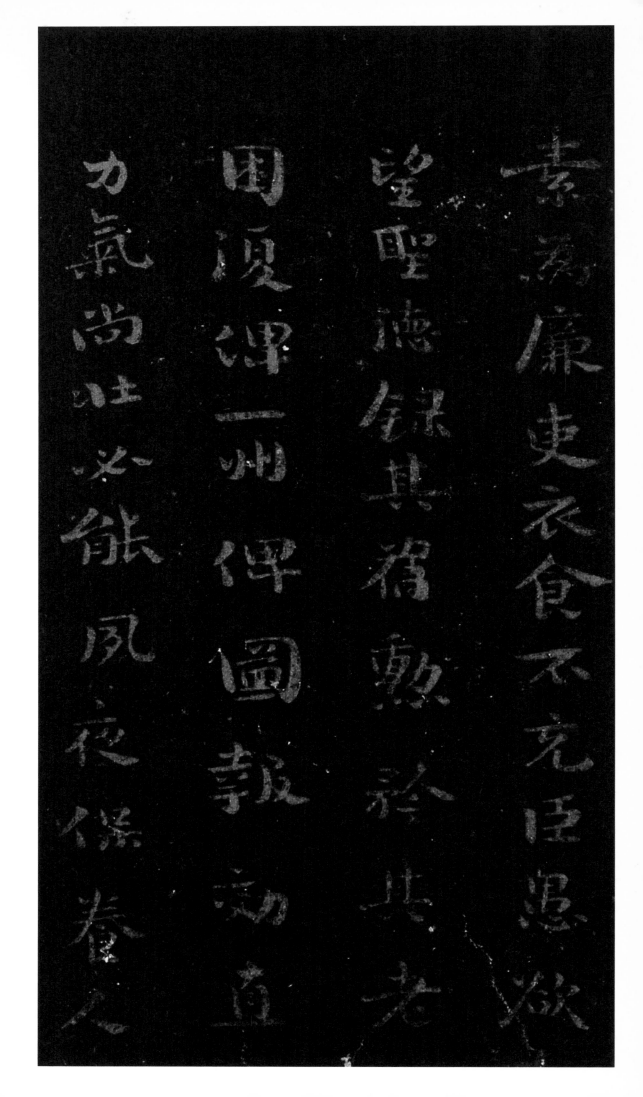

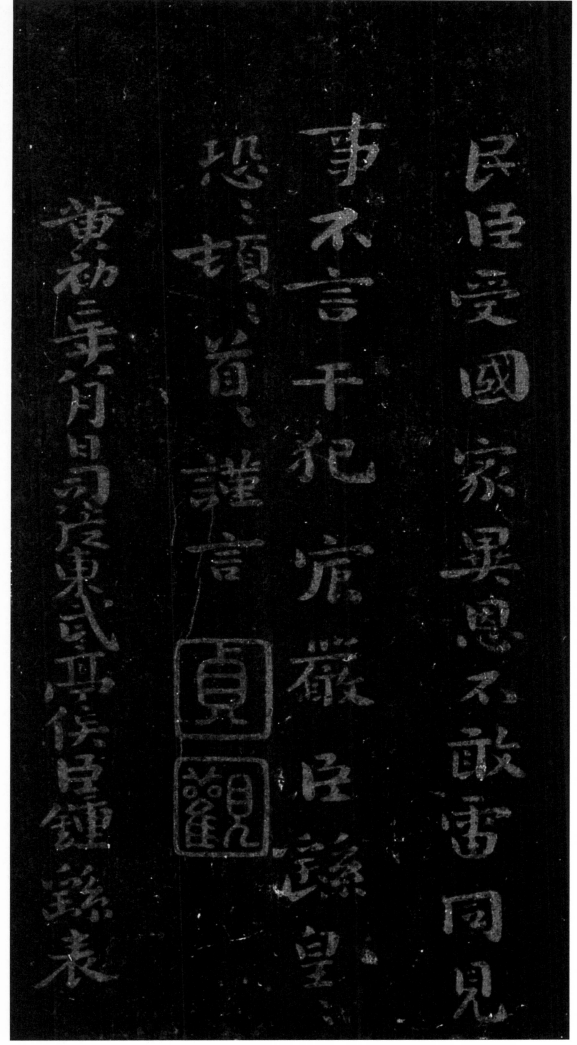

魏鍾繇墓田丙舍帖

墓田丙舍欲使一孫於城西一孫

於都尉府此縣家之嫡正之良者

也兄弟共哀異之哀懷傷切都尉

文岱自取禍痛賢兄慈篤情無

有已一門同恤助以淒愴如何如何

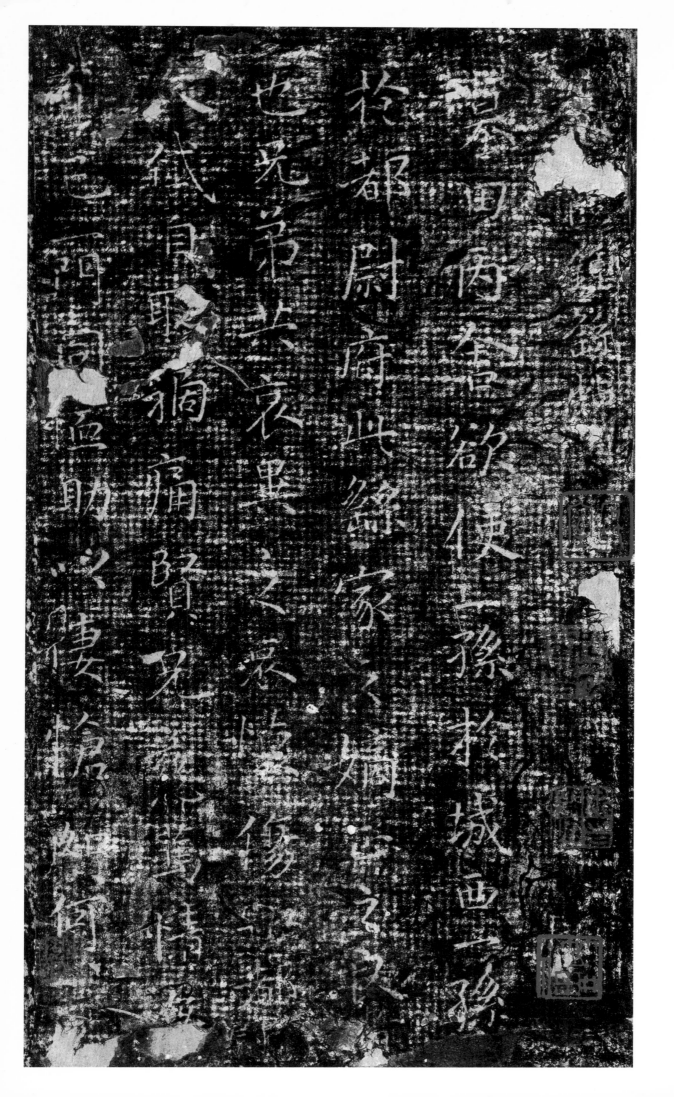

東晉　王羲之　黃庭經

黃庭經
上有黃庭下有關元前有幽闕後有命門噓吸廬外出
入丹田審能行之可長存黃庭中人衣朱衣關門壯籥
蓋兩扉幽闕俠之高魏魏丹田之中精氣微玉池清水上
生肥靈根堅固志不衰中池有士服赤朱橫下三寸神所居

中外相距重閈之神廬之中務脩治玄雍氣管受精符
急固子精以自持宅中有士常衣絳子能見之可不病橫
理長尺約其上子能守之可無恙呼噏廬間以自償保守
完堅身受慶方寸之中謹蓋藏精神還歸老復壯俠

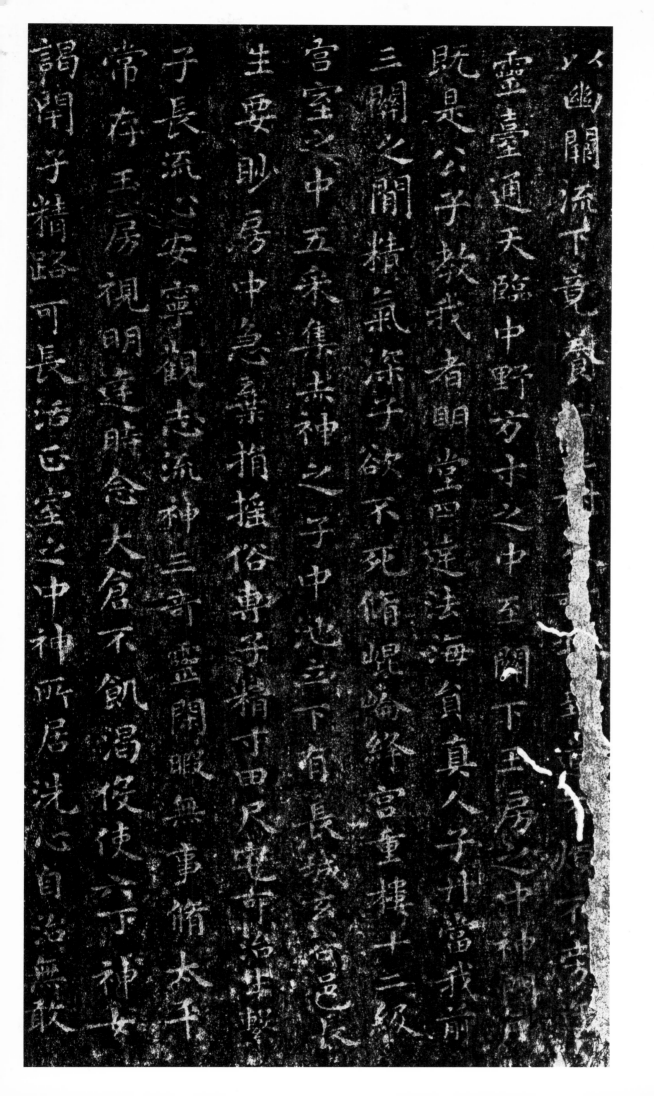

以幽關流下竟養子玉樹令可扶至道不煩不旁迕
靈臺通天臨中野方寸之中至關下玉房之中神門戶
既是公子教我者明堂四達法海員真人子丹當我前
三關之間精氣深子欲不死脩崑崙絳宮重樓十二級
宮室之中五采集赤神之子中池立下有長城玄谷邑長

生要眇房中急棄捐搖俗專子精寸田尺宅可治生繫
子長流心安寧觀志流神三奇靈閑暇無事脩太平
常存玉房視明達時念大倉不飢渴役使六丁神女
謁閒子精路可長活正室之中神所居洗心自治無敢

污歷觀五藏視節度六府脩治潔如素虛無自然道
之故物有自然事不煩垂拱無爲心自安體虛無之居
在廉間寂莫曠然口不言恬惔無爲遊德園積精香
潔玉女存作道憂柔身獨居扶養性命守虛無恬惔

無爲何思慮羽翼以成正扶疏長生久視乃飛去五行
參差同根節三五合氣要本一誰與共之升日月抱珠
懷玉和子室子自有之持無失即欲不死藏金室出月
入日是吾道天七地三回相守升降五行一合九玉石落是

吾寶子自有之何不守心曉根蔕養華采服天順地
合藏精七日之奇吾連相舍崑崙之性不迷誤九源之
山何亭亭中有真人可使令蔽以紫宮丹城樓俠以日月
如明珠萬歲照照非有期外本三陽物自來內養三神
可長生魂欲上天魄入淵還魂反魄道自然旋璣懸珠

環無端玉石戶金籥身完堅載地玄天迫乾坤象以四
時赤如丹前仰後卑各異門送以還丹與玄泉象龜引
氣致靈根中有真人巾金巿負甲持符開七門此非枝
葉實是根晝夜思之可長存仙人道士非可神積精所

致和專仁人皆食穀與五味獨食大和陰陽氣故能不
死天相既心爲國主五藏王受意動靜氣得行道自守
我精神光晝日照照夜自守渴自得飲飢自飽經歷六
府藏卯酉轉陽之陰藏於九常能行之不知老肝之
爲氣調且長羅列五藏生三光上合三焦道飲醬漿我

神魂魄在中央隨鼻上下知肥香立於懸雍通神明
伏於老門候天道近在於身還自守精神上下開分
理通利天地長生草七孔已通不知老還坐陰陽天門
候陰陽下于嚨喉通神明過華蓋下清且涼入清泠

淵見吾形其成還丹可長生下有華蓋動見精立於明

堂臨丹田將使諸神開命門通利天道至靈根陰陽

列布如流星肺之爲氣三焦起上服伏天門候故道闕

離天地存童子調利精華調髮齒顏色潤澤不復白

下于嚨喉何落落諸神皆會相求索下有絳宮紫華

色隱在華蓋通六合專守諸神轉相呼觀我諸神辟

除耶其成還歸與大家至於胃管通虛無閉塞命門

如玉都壽專萬歲將有餘脾中之神舍中宮上伏命

門合明堂通利六府調五行金木水火土爲王日月列宿

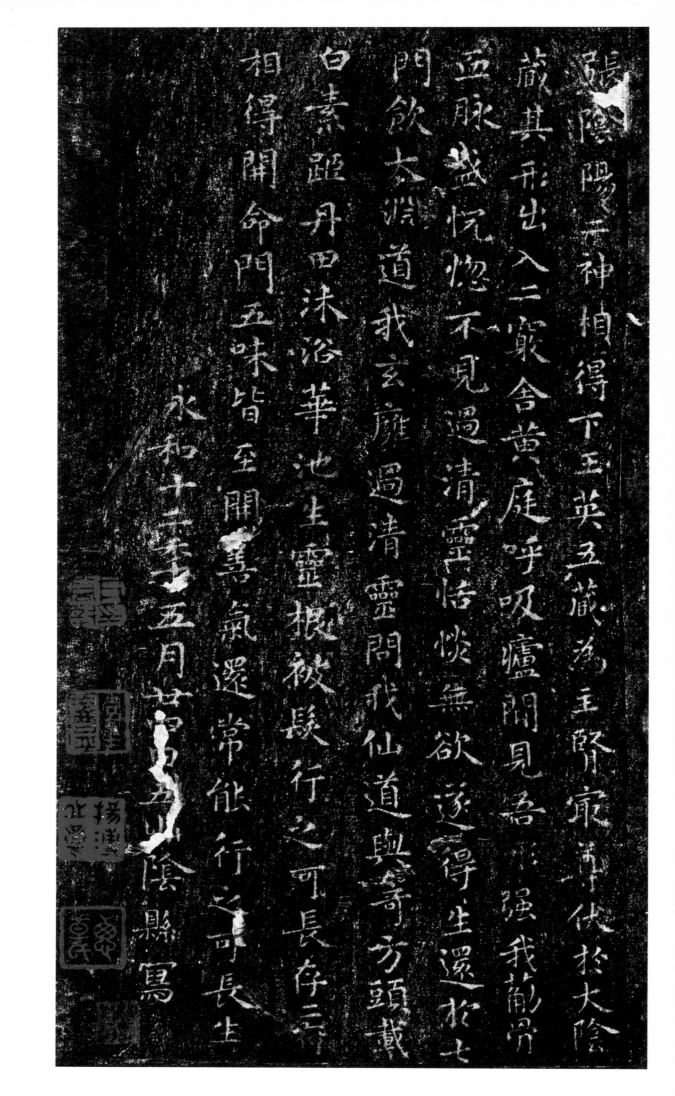

張陰陽二神相得下玉英五藏爲主腎最尊伏於大陰
藏其形出入二竅捨黃庭呼吸廬間見吾形強我筋骨
血脉盛怳惚不見過清靈恬惔無欲遂得生還於七
門飲大淵道我玄雍過清靈問我仙道與奇方頭載

白素距丹田沐浴華池生靈根被髮行之可長存二府
相得開命門五味皆至開善氣還常能行之可長生
永和十二秊五月廿四日五山陰縣寫

樂毅論　夏侯泰初

世人多以樂毅不時拔莒即墨（爲劣是以敍而

論之

夫求古賢之意宜以大者遠者先之（必迂廻）

而難通然後已焉可也今樂氏之趣或者（其）

未盡乎而多劣之是使前賢失指於將來

不亦惜哉觀樂生遺燕惠王書其殆庶乎

---

樂毅論

世人多以樂毅

論之

夫求古賢之意宜以大者遠者先之

而難通然後已焉可也今樂氏之趣或者

志盡乎而多劣之是使前賢失指於將來

不亦惜哉觀樂生遺燕惠王書其殆庶乎

夏侯泰初

機合乎道以終始者與其喻昭王曰伊尹放
大甲而不疑大甲受放而不怨是存大業於
至公而以天下為心者也夫欲極道之量務以
天下為心者必致其主於盛隆合其趣於先
王苟君臣同符斯大業定矣于斯時也樂生
之志千載一遇也亦將行千載一隆之道豈其
局蹟當時止於兼并而已哉夫兼并者非
樂生之所屑彊燕而廢道又非樂生之所求

機合乎道以終始者與其喻昭王曰伊尹放
大甲而不疑大甲受放而不怨是存大業於
至公而以天下為心者也夫欲極道之量務以
天下爲心者必致其主於盛隆合其趣於先

王苟君臣同符斯大業定矣于斯時也樂生
局蹟當時止於兼并而已哉夫兼并者非
樂生之所屑彊燕而廢道又非樂生之所求

也不屑苟得則心無近事不求小成斯意兼
天下者也則舉齊之事所以運其機而動四
海也夫討齊以明燕主之義此兵不興於爲
利矣圍城而害不加於百姓此仁心著於退

邁矣舉國不謀其功除暴不以威力此至德
（全於天下）矣邁全德以率列國則幾於湯
（武之事矣樂生方恢）大綱以縱二城牧民明
（信以待其弊使即墨莒人顧）仇其上願釋

（戈賴我猶親善守之智無所之施）然則求
（仁得仁即墨大夫之義也任窮則從微）子適
（周之道也開彌廣之路以待田單之徒長）容
…〔以下闕〕…

大夫諱朔字曼倩平原厭次人也魏建安中分（厭）次以（爲樂陵郡故）又爲郡人爲先生事漢武帝漢書具載（其事先生瑋博達思周變通以爲濁世不可以富（樂也故薄遊以取）位苟出不（可）以直道也故傾抗以傲世傲世不可以垂訓故正諫（以明節明節）不可以久安也故談諧以

取容潔其道而穢其跡清其質而（濁其文弛張而不）爲耶進退而不離羣若乃（遠心曠度瞻智宏材倜儻）博物觸類多能合變以明（算幽）讚以知來（自三墳五典八素九丘陰陽圖緯之學百家眾流之論周給敏

捷之辨枝離覆逆之數經脉藥石之藝射御書計
之術乃研精而究其理不習而盡其巧經目而諷於口過
耳而闇於心夫其明濟開豁苞含弘大淩轢卿相謿
啥豪桀戲萬乘若寮友視疇列如草芥雄節邁
倫高氣蓋世可謂拔乎其萃遊方之外者也談者又以

先生噓吸沖私吐故納新蟬蛻龍變棄世登仙神交
造化靈為星辰此又奇怪悅惚不可備論者也大人來（守）
此國僕自京都言歸定省覩先生之縣邑想（先生）之高
風俳佪路寢見先生之遺像逍遙城郭覩（先）生之祠

矯矯先生肥遁居貞退弗終否進亦避榮臨世濯足稀
古振纓涅而無滓既濁能清無滓伊何高明剋柔無
能清伊何視涔若浮樂在必行處儉罔憂跨世淩時
遠蹈獨遊瞻望往代爰想遐蹤邈邈先生其道猶龍

染跡朝隱和而不同棲遲下位聊以從容我來自東言
適茲邑敬問墟墳企佇原隰虛墓徒存精靈永戢
民思其軌祠宇斯立俳佪寺寢遺像在圖周（旋祠）宇
庭序荒蕪榱棟傾落草萊弗（除蕭蕭先生豈焉是）

25

居（是）居弗刑遊遊我情昔在有德罔不遺靈天秩有禮

（神）鑒孔明仿佛風塵用垂頌聲

永和十二年五月十三日書與王敬仁

嘉慶甲戌夏日潘奕雋觀於三松堂

丁丑冬月上澣方嬰觀

居；弗刑遊；我情昔在有德罔不遺靈天秩有禮

鑒孔明仿佛風塵用垂頌聲

永和十二年五月十三日書與王敬仁

破邪論序

太子中書舍人吳郡虞世南撰并書

若夫神妙無方非籌算能測至理凝退豈繩準所

知寔乃常道無言有崖斯絕安可憑諸天縱窺其

宧冥者乎至如五門六度之源半字一乘之教九

破邪論序

大子中書舍人吳郡虞世南撰并書

若夫神妙無方非籌算能測至理凝退豈繩準所

知寔乃常道無言有崖斯絕安可憑諸天縱窺其

宧冥者乎至如五門六度之源半字一乘之教九

流百氏之目三洞四檢之文苟可以經緯闡其圖
詎可以心力到其境者英猷茂實代有人焉法師
俗姓陳潁川人晉司空群之後自梁及陳世傳纓
冕爰祖廼伯累業儒宗法師少學三論名聞朝野
長該眾典聲振殊俗威儀肅穆介節淹通留連

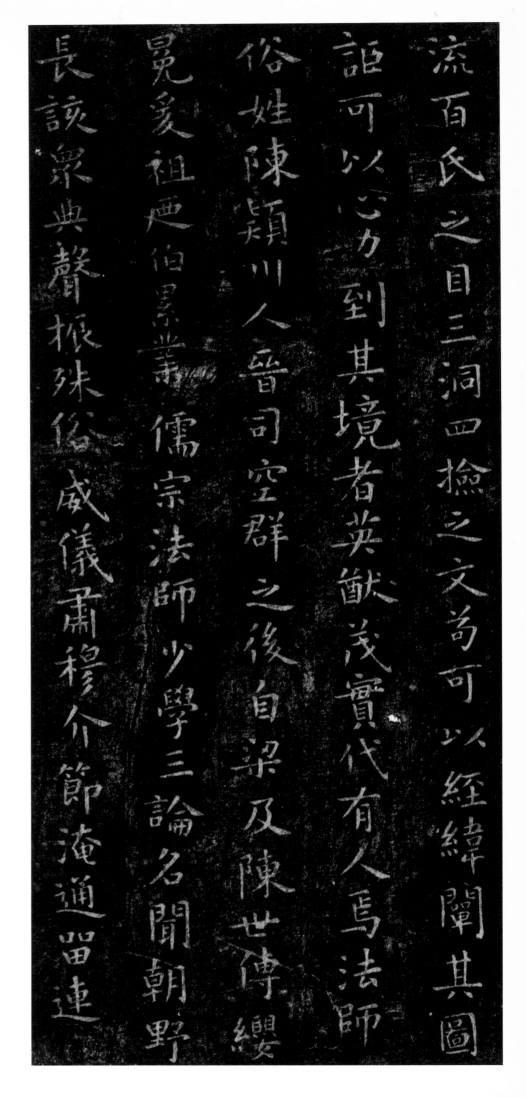

清翰發擒微隱比地方春測海道亞彌天豈止操
類山濤神侔庾亮而已爾其廼用顯仁之量如愚
若訥外闇內明之巧固能智同文情乃典而不野
麗而有則猶八音之並奏等五色以相宣道行
則納正見於三空拯群生於八苦既學博而心下

亦守卑而調高實釋種之樑棟至人之羽儀者
矣加以賑乏扶危先人後己重風光之拂照林牖
愛山水之負帶煙霞願力是融晦迹肥遁以隋開
皇之末隱於青溪山之鬼峪洞焉迴構巖崖則蔽
虧日月空飛戶牖則吐納風雲其間採五芝而偃

仰遊八禪而寢息餌松朮於溪澗披薜荔於山
阿皆合掌歸依摩頂問道經行恬靜十有餘年
然其疊巘危岑蒨松巨壑野老之所栖盤古賢之
所遊踐莫不身至目覩攀穴指歸仍撰青溪山記
一卷見行於世太史令傅弈學業膚淺識慮非長

乃穿鑿短篇憑陵正覺將恐震茲布鼓竊比雷
門中庸之人頗成阻惑法師愍彼後昆又撰破邪
論一卷雖知虞衛同奏表異者九成蠅驥並驅見
奇者千里終須朱紫各色清濁分流訶以凡測聖
之釁責以俗校真之咎引文證理非道則儒曲致

深情指的的周密莫不轍亂旗靡瓦解氷銷入室有
操吊之圖厥角無容頭之地於是傳寫不窮流布
長世若披雲而見日同迷蹤而得道法師著述之
性速而且理凡厥勒成多所遺逸今散採所得詩
賦碑誌讚頌箋誠記傳啓論及三教系譜釋老宗

賦碑誌讚頌箋誠記傳啓論及三教系譜釋老宗
性速而且理凡厥勒成多所遺逸今散採所得詩
長世若披雲而見日同迷蹤而得道法師著述之
操吊之圖厥角無容頭之地於是傳寫不窮流布
深情指的周密莫不轍亂旗靡瓦解氷銷入室有

源等合成卅餘卷法師與僕情敦淡水義等金蘭
雖服制異儀而風期是篤輒以藤緤聯彼珪璋編
爲次第其詞

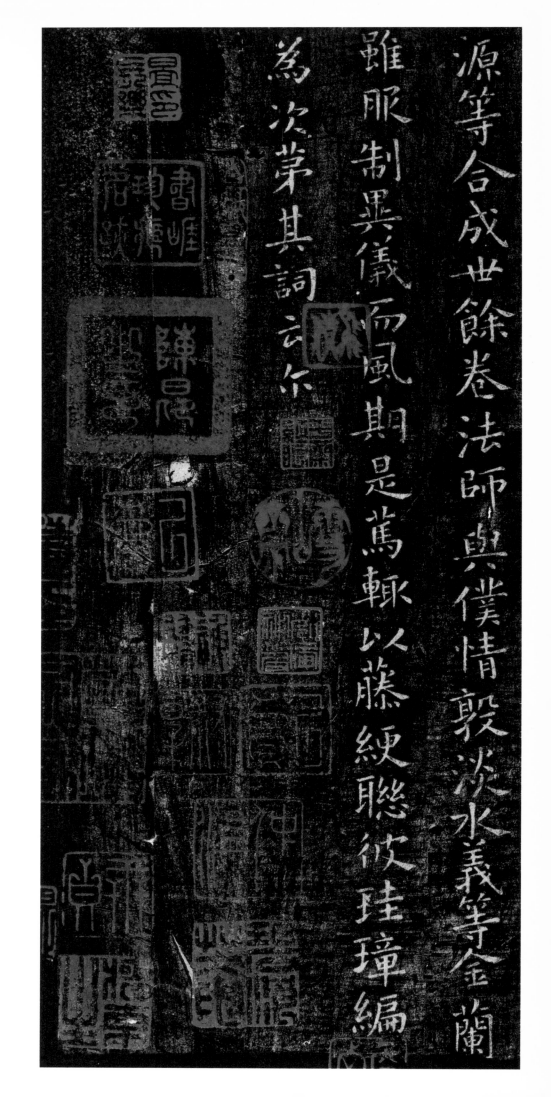

唐 歐陽詢　般若波羅蜜多心經

唐歐陽詢書
般若波羅蜜多心經
觀自在菩薩行深般若波羅蜜多時照見
五蘊皆空度一切苦厄舍利子色不異空
空不異色色即是空空即是色受想行識

唐歐陽詢書

般若波羅蜜多心經

觀自在菩薩行深般若波羅蜜多時照見

五蘊皆空度一切苦厄舍利子色不異空

空不異色色即是空空即是色受想行識

亦復如是舍利子是諸法空相不生不滅

不垢不淨不增不減是故空中無色無受

想行識無眼耳鼻舌身意無色聲香味觸

法無眼界乃至無意識界無無明亦無無

明盡乃至無老死亦無老死盡無苦集滅

道無智亦無得以無所得故菩提薩埵依

亦復如是舍利子是諸法空相不生不滅

不垢不淨不增不減是故空中無色無受

想行識無眼耳鼻舌身意無色聲香味觸

般若波羅蜜多故心無罣礙無罣礙故無
有恐怖遠離顛倒夢想究竟涅槃三世諸
佛依般若波羅蜜多故得阿耨多羅三藐

三菩提故知般若波羅蜜多是大神呪是
大明呪是無上呪是無等等呪能除一切
苦真實不虛故說般若波羅蜜多呪即說

般若波羅蜜多故心無罣礙無罣礙故無
有恐怖遠離顛倒夢想究竟涅槃三世諸
佛依般若波羅蜜多故得阿耨多羅三藐

三菩提故知般若波羅蜜多是大神呪是
大明呪是無上呪是無等等呪能除一切
苦真實不虛故說般若波羅蜜多呪即說

呪曰

揭帝揭帝波羅揭帝

波羅僧提帝菩提薩婆訶

般若波羅蜜多心經

貞觀九年十月旦日率更令歐陽詢書

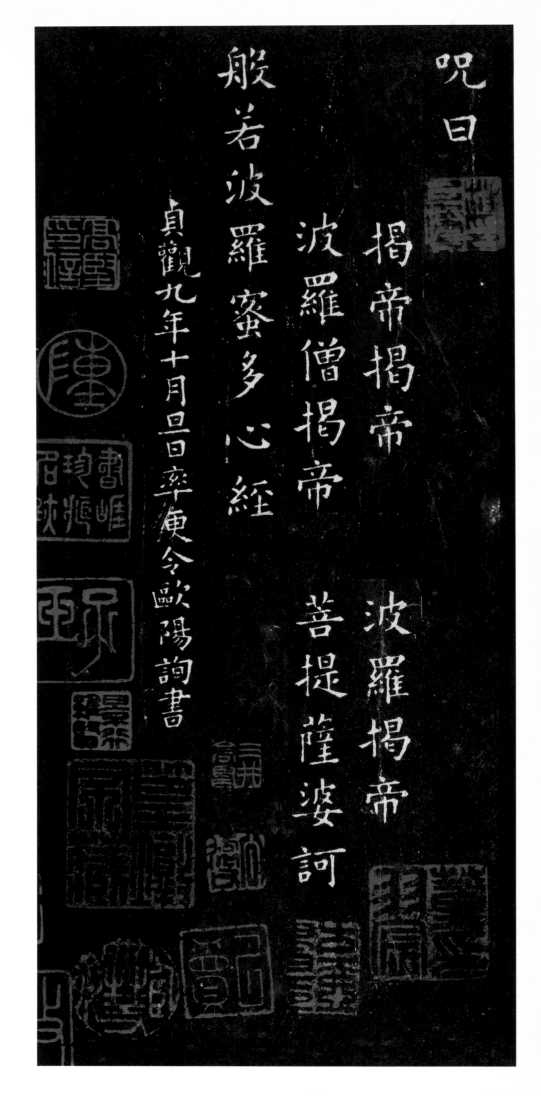

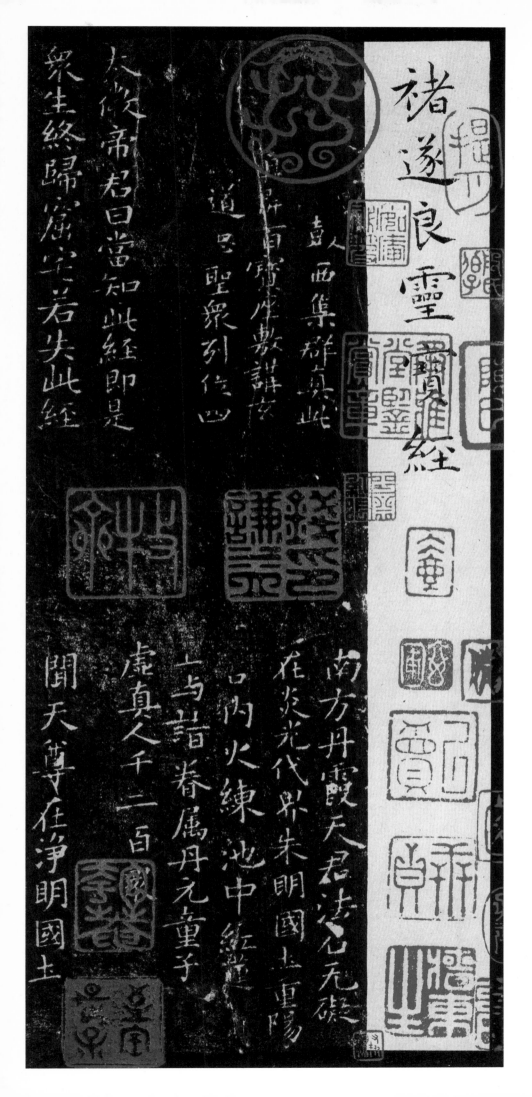

## 唐 褚遂良　靈寶經

褚遂良靈寶經

∴鼓西集群真此

∴開百寶座敷講玄

∴道德聖眾列位四∴

太微帝君日當知此經即是

眾生終歸窟宅若失此經

南方丹霞天君法名無礙

在炎光代界朱明國土重陽

口內火練池中紅蓮∴

上與諸眷屬丹元童子∴

虛真人千二百眾

聞天尊在淨明國土∴

一句一偈即構諸災禍永
爲孤露漂流二徒五道之中
大劫交周餘道皆滅此經獨
存當還大羅之天隨機下
代救度天人
鐫玉爲簡鏤金
⋯白銀撰録此經
⋯寶⋯

典是時無礙率領門徒同來
詣座散花燒香擎珠獻寶來
到道前羅列供養
無價寶珠珍玩服飾上藥仙菓七
寶名珍寶蓋幢旛迎風曜日飛
龍儛鵠嘯虎吟香氣衝天雨
花滿地瓊鐘玉磬無不和鳴一時
施張以用供養爾時衆中有一
真人厥名太虛前進作禮手執

是時大眾聞是經已太上
道君還於玉京諸來大
∴各礼而退
元始天尊於龍羅代界淨
明國土善積山中八寨樹
下三玄座上恬神静慮經大
小劫不起于座於是□上放五
色光明遍昭十方無量國土

香爐上白天尊問無礙脩何功
德來∴天尊∴
往昔安忍國王太子心願出家
蔬食布衣小屋卑牀讀誦經
文禮拜歸依常不休息以求出離
安忍國王見其執心秉正放使出
家到人鳥山西尋訪明師於空
山中一無聞見唯有豺狼熊羆
□狩張口開牙唯欲吞∴

41

皆得解脱

是時東方青元帝君從縹雲代界

與諸眷屬寶⋯

等一百廿童子到淨明國土仰子威

光得見諸天福堂男女善人威儀

庠序華容挺持

天尊光明普昭乃至下方

九幽地獄之中餓鬼苦魂

皆得解脱

爾時太虛仰天稱名我若合有仙

分汝等惡蟲自當退散如無骨相恣

汝吞噉言語未畢虎狼逬走四面

廓開蓮華寶盖應念具足

爾時太虛忽見玄和先生在於山上

□花飛散□芳流溢

爾時太虛往至山上詣玄和先生

是時衆中有一童子名曰寶
前進作礼上白天尊不審天
地獄苦樂報對頓爾差殊衆
疑或未了斯事
爾時天尊發大法音能使
十方無量代界羌胡互老夷

頭面作渴仰微言玄和先生授
以此經令太虛脩行供養
太虛受得此經脩行供養晝夜
得白日昇天逍遙自在
無患國內大富長者有女
年十七心願出家恒⋯
法求無上⋯

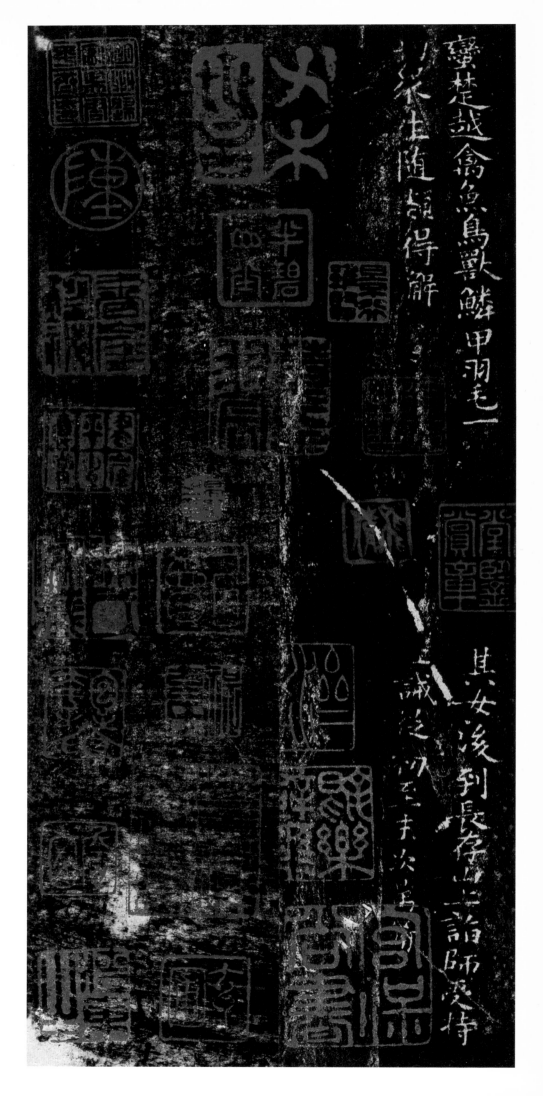

蠻楚越禽魚鳥獸鱗甲羽毛一

切眾生隨類得解□

其女後到長存山上詣師受持

⋯誠從初至末次第脩⋯

⋯〔以下闕〕⋯

有唐撫州南城縣麻姑山仙壇記顏真卿撰并書

麻姑者葛稚川神仙傳云王遠字方平欲東之括蒼

山過吳蔡經家教其尸解如蛇蟬也經去十餘季忽

還語家言七月七日王君當來過到期日方平乘羽

車駕五龍各異色旌旗導從威儀赫弈如大將也既

至坐須臾引見經父兄因遣人與麻姑相聞亦莫知

麻姑是何神也言王方平敬報久不行民間今來在

此想麻姑能暫來有頃信還但聞其語不見所使人

曰麻姑再拜不見忽已五百餘季尊卑有序修敬無

階思念久煩信承在彼登山顛倒而先被記當按行

蓬萊今便暫往如是便還還即親觀願不即去如此兩

有唐撫州南城縣麻姑山仙壇記顏真卿撰并書
麻姑者葛稚川神仙傳云王遠字方平欲東之括蒼
山過吳蔡經家教其尸解如蛇蟬也經去十餘季忽
還語家言七月七日王君當來過到期日方平乘羽
車駕五龍各異色旌旗導從威儀赫弈如大將也既
至坐須臾引見經父兄因遣人與麻姑相聞亦莫知
麻姑是何神也言王方平敬報久不行民間今來在
此想麻姑能暫來有頃信還但聞其語不見所使人
曰麻姑再拜不見忽已五百餘季尊卑有序修敬無
階思念久煩信承在彼登山顛倒而先被記當按行
蓬萊令便暫往如是便還即親觀願不即去如此兩

時間麻姑来来時不先聞人馬聲既至從官當半於方
平也麻姑至蔡經亦舉家見之是好女子年十八九
許頂中作髻餘髮垂之至要其衣有文章而非錦綺
光彩耀日不可名字皆世所無有也得見方平方平爲起
立坐定各進行廚金盤玉杯無限美膳多是諸華而
香氣達於內外擘麟脯行之麻姑自言接侍以来見

東海三爲桑田向間蓬莱水乃淺於往者會時略半
也豈將復還爲陸陵乎方平笑曰聖人皆言海中行
復揚塵也麻姑欲見蔡經母及婦經弟婦新産數十
日麻姑望見之已知曰噫且止勿前即求少許米便
以擲之墮地即成丹沙方平笑曰姑故季少吾了不
喜復作此曹狡獪變化也麻姑手似鳥爪蔡經心中

念言背蜯時得此爪以杷背乃佳也方平已知經心
中念言即使人牽經鞭之曰麻姑者神人汝何忽謂
其爪可以杷背耶見鞭著經背亦不見有人持鞭者
方平告經曰吾鞭不可妄得也大曆三季真卿刺撫
州按圖經南城縣有麻姑山頂有古壇相傳云麻姑
於此得道壇東南有池中有紅蓮近忽變碧今又白

矣池北下壇傍有杉松松皆偃盖時聞步虛鐘磬之音
東南有瀑布淙下三百餘尺東北有石崇觀高石中
猶有螺蚌殼或以爲桑田所變西北有麻源謝靈運
詩題入華子崗是麻源第三谷恐其處也源口有神
祈雨輒應開元中道士鄧紫陽於此習道蒙召入大

同殿修功德廿七季忽見虎駕龍車二人執節於庭
中顧謂其友竹務猷曰此迎我也可爲吾奏願欲歸
葬本山仍請立廟於壇側玄宗從之天寶五載
投龍於瀑布石池中有黃龍見玄宗感焉乃
命增修仙宇真儀侍從雲鶴之類於戲自麻姑發迹
於茲嶺南真遺壇於龜源花姑表異於井山今女道

士黎瓊仙季八十而容色益少曾妙行夢瓊仙而食
花絕粒紫陽姪男曰德誠繼修香火弟子譚仙巖法
籙尊嚴而史玄洞左通玄鄒鬱華皆清虛服道非夫
地氣殊異江山炳靈則曷由篡懿流光若斯之盛者
矣真卿幸承餘烈敢刻金石而志之時則六季夏四
月也